I美 以

開始練習古詩詞 楷書

作者 / Pacino Chen (陳宣宏)

苦難是人生的老師 通過苦難走向快樂

雙耳失聰的樂聖貝多芬用「苦難是人生的老師,通過苦難走向 快樂」來歸結他自己的人生。這是我在知道本書作者陳老師自小雙 手雖總如泉湧般盜汗,卻克服萬難,從未放棄於書寫上的孜孜耕耘 而終抵有成,並優質貢獻於社會的勵志人生後,腦中所展現的不朽 史詩。

很榮幸受邀為陳老師《暖心楷書‧開始練習古詩詞》新書寫 點讀後心得,其實同時也是我的一次學習。陳老師於小二時對寫字 產生興趣,會自己慢慢存零用錢,依國文老師推薦買顏柳描紅帖練 習;國中開始接觸歐陽詢,後及文徵明與趙孟頫。無怪乎其風格清 雅典正中不乏流暢與靈動,令人得以悠遊於筆畫之間而怡然忘憂, 這份美好感受,誠摯邀請大家與我於此一同體驗。

陳老師於此書之前已出版過《暖心楷書習字帖》,是楷書基本 筆畫教學的精采著作,這本則是以古人七言詩與小品文之示範練 習。讀者如兩本同參,當較完備。 硬筆是當今主流書寫工具,然其 書寫之自然美觀,無妨自經典書法中汲取,是相當方便與滋養的; 制式標準字重在易讀易識,而於手寫之調整,或可以自小同時學習 書法精神而得,這是我一直以來的想法。陳老師此諸硬筆啟發,正 是循循善誘而老少咸宜。

陳老師於社群網站上也十分樂意與大家教學互動,敬請讀者們 盡情倘遊此寫字盛宴之中,享受這經過苦難淬煉之後的甜美快樂果 實!

全國書法評審

B bol3

扎扎實實打好根基 享受書寫的樂趣

繼第一本《暖心楷書習字帖》,時隔三年,再次與「朱雀文化」合作,推出以古詩硬筆書法與古文賞析為主的習字帖。這次以較輕鬆的內容,帶領著讀者,一方面欣賞古詩,一方面透過臨寫或者描摹的方式,把心沉澱下來,透過筆尖的溫度,享受書寫時的美好時光。

初學者,建議可先著重在於字的架構上,也就是所謂的「結字」。在 於結字尚未穩健的人,可透過書中描寫的部分,依循著線條的筆跡,反覆 練習。

在練習硬筆或者是寫毛筆字時,小弟會有先讀帖的習慣;把帖裡面的字自行讀過消化一遍以後,稍微在腦海中對於字型有些概念再下筆,一方面這樣的方法便於以後較容易記得,一方面下筆臨寫時,也比較不會錯誤百出,缺乏自信。

讀過帖,再臨寫;寫完,再對照帖裡的字,修正錯誤之處。切記,寧 求精,別求一次臨得多。重要的是有沒有在學習中真正記得了;記得了, 才會成為以後書寫時的養分。

這次有機會邀請到呂政宇老師幫小弟寫推薦序,是小弟莫大的榮幸。 呂老師除了在書法上,有著傑出的成就,在藝術領域裡,更是精通篆刻與 繪畫。

另外,也非常感謝大鳥博德兄的無私傾囊,出借手上數枝愛筆供小弟使用。博德兄除了是美字達人,寫得一手好字之外,在鋼筆「研尖」的工藝上更是令人折服。

把楷書寫好,其實並不難的,在學習硬筆書法過程中,楷書或許不是 唯一的一條路,但對於日後想接觸行書的人來說,學習楷書是養分,也是 墊腳石。

只要您有心,對於書寫懷抱著熱情,一步一腳印,扎扎實實的打好根 基,相信在不久的將來,您的努力,會在紙上看到成果的。

Pacino Chen. 陳宣羞

目錄

推薦序

2 苦難是人生的老師 通過苦難走向快樂

作者序

3 扎扎實實打好根基 享受書寫的樂趣

尤 指書·古詩詞練習

8 12 14 18	登金陵鳳凰臺/李白 大林寺桃花/白居易 聞官軍收河南河北/杜甫 九月九日憶山東兄弟/王維	54 58 62 64	臨安春雨初霽/陸游 和董傳留別/蘇軾 題西林壁/蘇軾 秋夕/杜牧
20	行經華陰/崔顥	66	夜歸鹿門山歌/孟浩然
24	無題之一/李商隱	70	積雨輞川莊作/王維
28	無題之二/李商隱	74	錦瑟/李商隱
32	登樓/杜甫	78	出塞/王昌龄
36	蜀相/杜甫	80	早發白帝城/李白
40	同題仙遊觀/韓翃	82	惠崇春江晚景/蘇軾
44	少年行/王維	84	春夜洛城聞笛/李白
46	贈劉景文/蘇軾	86	楓橋夜泊/張繼
48	竹枝詞/劉禹錫	88	無題之三/李商隱
50	馬上/陸游	92	客至/杜甫

- 98 送元二使安西/王維
- 100 無門關/慧開禪師
- 102 西塞山懷古/劉禹錫
- 106 望廬山瀑布/李白
- 108 桃花谿/張旭
- 110 獨不見/沈佺期
- 114 烏衣巷/劉禹錫
- 116 黃鶴樓/崔顥
- 120 利洲南渡/溫庭筠
- 124 春雨/李商隱
- 128 送孟浩然之廣陵/李白

楷書・作品集

- 132 誡子書/諸葛亮
- 136 陋室銘/劉禹錫
- 140 春夜宴桃李園序/李白
- 144 湖心亭看雪/張岱
- 145 歸去來兮詞/陶淵明
- 146 初至西湖記/袁宏道
- 147 桃花源記/陶淵明

批書

古詩詞練習

登金陵鳳凰臺

作者

李白

鳳	鳳	鳳
凰	凰	凰
臺	造至	堂
上	1	1
鳳	鳳	鳳
凰	凰	凰
遊	遊	遊
鳳	鳳	鳳
去	去	去
台	台口	台
空	江	注
江	江	江
自	自	自
流	流	活

吴	吴	吴				
宫	宣	宫				
花	花	花				
草	草	草				
理	理	理				
幽	幽	幽				
径	径	径				
A 100						
晋	哥目	哥目				
代	代	代				3
衣	衣	衣				9 5 4 7 7 2 3
冠	冠	冠				2
成	成	成				
古	古	古				\$ 19 2 19
丘	丘	丘				

=	-					
1	1	1				
半	半	半				
落	落	落				
青	青	青				
天	天	天				
9-	9-	9-				
_		and the second				
水	水	水				
中	中	中				
多	分	分				
白	白	白				
路	路馬	路				
331	371	397				-

慈	始	共 总	
為	為	為	
浮	浮	浮	
雲	雲	雲	
能、	能、	能	
談	旅	旅	
日	日	日	
長	長	長	
安	安	安	
不	不	不	
見	見	見	
使	使	使	
人	人		
愁	秋	愁	

大林寺桃花

作者

白居易

人間四月芳菲盡, 山寺桃花始盛開。 長恨春歸無覓處, 不知轉入此中來。

人	人	人
間	周	FF
回	回	1117
月	月	月
芳	芳	芳
非	計	計
畫	畫	畫
7,	7	1
寺	寺	寺
梴	梴	艳
礼	礼	花
始	始	始
盛	盛	
開	BE	哥

長	長	長				
恨	恨	恨				
春	春	春				
歸	歸	歸				
無	無	無				
覓	覓	崑				
庱	虚	凌				
-						
不	不	不				
矢口	大口	大江				
轉	轉	轉				
>	\nearrow	λ				
叶	叶	11				
中	中	中				
来	来	来				

聞官軍收河南 河北

作者

杜甫

劍	劍	61
夕~	9	3-
忽	忽	忽
傅	傅	傅
收	收	坟
蒯	到	薊
16	16	JE
初	花力	ネカ
聞	聞	国
涕	涕	涕
淚	淚	淚
满	满	满
衣	衣	衣
裳	裳	裳

卻	谷中
看	看
妻	妻
子	子
愁	愁
何	何
在	在
漫	漫
卷	卷
詩	詩
書	書
善	喜
欲	盆
狂	狂
	部看妻子愁何在 漫卷詩書喜欲在

白	白	台				
						-
1	日	El				
放	放	放				
歌	歌	歌				
湏	澒	頂				-
縱	終	縦				
酒	酒	酒				
青	青	青				
春	春	春				
作	作	作				
伴	伴	伴				
好	好	好				
選	還	還				
鄉	鄉	鄉				

			 _	 		
即	即	即				
從	從	從				
巴	巴	巴				
峡	峡	峡				
心牙	它牙	位牙				
巫	巫	巫				
峽	峽	峡				
便	便	便				
下	T	F				
襄	襄	襄				
陽	陽	陽				
向	向	向				
洛	洛	洛				
陽	陽	陽			•	

九月九日憶 山東兄弟

作者

王維

獨在異鄉為異客, 每逢佳節倍思親。 遙知兄弟登高處, 遍插茱萸少一人。

獨	獨	獨			
在	在	在			
異	異	異			
鄉	鄉	鄉			
為	為	為			
異	異	異			
客	客	客			
每	益	毎			
逢	逢	逢			
佳	佳	佳			
茚	節	節			4
倍	倍	倍			
思、	思、	思、			
親	親	親		1	-

遥	遥	遥				
知	红	美 2				
兄	兄	兄				-
弟	弟	弟				
登	登	登				
髙	髙	髙				
庱	康	康				
遍	遍	遍				
揷	插	插				
茱	菜	菜				
萸	萸	萸				
<i>y</i> ·	-)/-	-y.				
		and the second				
人	人	人				

行經華陰

作者

崔顥

		,		 	
辽	辽	江盆			
嶢	曉	塘			
太	太	太			
華	華	举			
俯	俯	俯			
成	咸	咸			
京	京	京			
天	天	天			
外	外	外			
);(-				
峰	峰	峰			
削	削	削			
不	不	不			
成	成	成			

武	武	武				
帝	帝	帝				
祠	祠	祠				
前	前	前				
雲	雲	雲				
欲	欲	欲				
散	熊	散				
仙	仙	仙				
人	人					
掌	学	学				207
上	上	上				
	雨	雨				
	产刀					
晴	晴	晴				

processors			
河	河	ंग	
7,	1,	1.	
3E	16	3E	
枕	枕	枕	
秦	秦	秦	
展	濕	展	
除	除	除	
驛	驛	馬罩	
樹	樹	樹	
西	西	五 .	
連	連	連	
漢	漢	漢	
時	畤	時	
平	平	平	

借	借							
周	周							
路	路							
劳	旁							
名	2							
利	利							
客	客							
無	無							
如	少口							
Ji-t	11-							
學	学							
長	長							
生	生							
	問路旁名利客無如此家學長	借問路旁名利客 無如此數學長生借問路旁名利客 無如此數學長生	問路旁名利客無如此雾學長問路旁名利客無如此雾學長	問路旁名利客 無如此震學長	問路旁名利客無如此震學長	問路旁名利客無如此震學長	問路旁名利客無如此家學長	問路旁名利客無如此震學長

無題之一

作者

李商隱

相	相	相			
見	見	見			
時	時	時			
難	難	難			
别	别	别			
亦	前	前			
難	難	難			
東	東	東			
風	風	風			
無	無	兵			
カ	力	力			
百	百	百			
花	花	花			
殘	殘	残			

				_		
春	春	春				2 4
蜓	斑	妖鬼				a Table
到	到	到				
死	死	死				a. 1
絲	絲	絲				
方	方	方				
盡	畫	畫				2 A Y
蠟	蠟	蠟				
炬	上	上				
成	成	成				1
灰	灰	灰				
淚	淚	淚				
始	始	女台				
乾	乾	乾				

暁	暁	暁				
鏡	鏡	鏡				
但	但	但				
秋	秋	秋				
雲	雲	雲				
鬢	慧	慧				
改	改	改				
夜	夜	夜				
吟	吟	吟				
應	應	應				
覺	與見	與見				
月	月	月				
光	光	光				
寒	寒	寒				9 *

蓬	蓬	蓬
莱	菜	莱
11-	11-	J-t-
去	去	去
点	無	点
3	23	3
路	路	路
青	青	青
馬	馬	馬
段	殷	
勤	勤	勤
為	為	為
採	採	探
看	看	看

無題之二

作者

李商隱

來	來				
是	是				
定	定				
一言	言				
去	去				
絶	絶				
珳	浆				
月	月				
斜	斜				
樓	樓				
上	上				
五	五				
更	更				
鐘	鐘				
	是空言去絕戰月科樓上五更	來是空言去絕戰 月科樓上五更鐘來是空言去絕戰 月科樓上五更鐘	是空言去絕戰月科樓上五更	是空言去絕戰月科樓上五更	是空言去絕戰月科樓上五更

p			,		,	,,,,,,,,,,,,,,,,,,,,,,,,,,,,,,,,,,,,,,,	
夢	蓝	夢					
為	為	為					2
遠	遠	速					
别	别	别					
啼	帝	帝					
難	難	難					
喚	奕	桑					
書	書	書					
被	被	被					-
催	催	催					
成	成	成					
黑	里	墨					`
未	未	未					
濃	濃	濃					

蠟	蠟	蠟
脱	形、	形、
半	半	半
能	能能	能
金	金	全
計	計	
翠	翠	翠
麝	磨射	麝
熏	重	熏
微	微	從
度	度	度
練	繍	繍
关	关	美
荟	茶	荟

_		
劉	劉	劉
郎	郎	郎
2	己	2
恨	恨	恨
莲	蓬	莲
7,	1,	1
遠	速	速
更	更	更
隅	隅	稱
蓬	蓬	蓬
7,	1	1
_	_	
萬	萬	萬
重	重	重

登樓

作者

杜甫

花	花					
过	近					
髙	髙					
樓	樓					
傷	傷					
客	客					
1	10					
萬	萬					
方	方					
クタ	27					
難	難					
叶	11					
登	登					
蓝	陆					
	近萬樓傷客心萬方多難此登	花近高樓傷客心 萬方多難此登臨花近高樓傷客心 萬方多難此登臨	近高樓傷客心萬方多難此登	近高樓傷客心 萬方多難此登	近高樓傷客心萬方多難此登	近高樓傷客心萬方多難此登

			 -	 	
錦	錦	錦			
江	江	江			
春	春	春			
色	色	色			
来	来	来			
天	天	天			
地	地	地			
王、	王、	王			
壘	理	型型			
	浮				
宝	宝	宝			
變	變	變			
古	古	古			
今	令	个			,

			 -	 _	 	
16	16	16				
極	極	極				
朝	朝	朝				
廷	廷	廷				
終	奴	셇				
不	不	不				
改	改	改				
西	西	西				
1	1	1				
寇	寇	寇				
次	次亚	次近				
莫	莫	英				
相	相	相				
侵	侵	侵				

可	可	可				
憐	憐	游				
後	後	後				
主	主	主				
選	選	選				
祠	祠	祠				
廟	廟	廟				
日	E	E				
幕	幕	幕				
邦中	耶护	耶				
為	為	為				
梁	梁	梁				
甫	甫	甫				
吟	吟	今				

蜀相

作者

杜甫

_		
丞	丞	丞
相	相	相
祠	祠	祠
堂	堂	堂
何	何	何
豦	嬴	
尋	寻	尋
錦	錦	錦
官	启	追
城	城	北
9	ター	3
柏	柏	柏
森	森	森
森	森	森

联	暎	暎				
阳	PIL	PIL				
碧	碧	碧				
草	草	草				
自	自	自				
春	春	春				
色	色	色				
隔	隔	隔				3
葉	茶	茶				
黄	黄	黄				
鸝	产	薦				
空	定	定				
好	好	好				
音	苗	当			2 '	

=	=				•	:	
 	顧	 					
頻	頻	頻					
煩	頌	煩					
天	天	天					
T	下	T					
計	計	計					
两	两	两					
朝	朝	朝					
開	開	開					
濟	濟	濟					
老	老	老					
臣	臣	臣					
1:	15	13	-				

12)	17)	, b	
江	出	五	
師	師	師	
未	未	未	
捷	捷	捷	
身	身	身	
先	先	先	
死	死	死	
長	長	長	
使	使	使	
英	英	英	
雄	雄	雄	
淚	淚	淚	
游	满	治	
襟	襟	襟	

同題仙遊觀

作者

韓翃

1	1					
仙	仙					
臺	喜					
初	初					
見	見					
五	五					
城	城					
樓	樓					
風	風					
场	场					,
淒	淒					
淒	凄					
宿	宿					
雨	雨					
收	收					
	臺 初見五城樓 風物淒淒宿雨	仙臺衫見五城樓 風物淒淒宿雨收仙臺衫見五城樓 風物淒淒宿雨收	臺初見五城樓 風物淒淒宿雨臺初見五城樓 風物邊海宿雨	臺初見五城樓 風物淒淒宿雨	臺	臺

1	1	1				
色	色	色				
遥	遥	遥				
連	連	連				
秦	秦	秦				
樹	樹	樹				
晚	晚	晚				
2						
砧	砧	砧				
聲	聲	聲				
近	近	近				
鄣	郭	郭				
漢	漢	漢				
宣	古口	宣				
秋	秋	秋				

疏	疏	武
松	松	未 公
景	影	录
落	落	落
定	定	江
壇	壇	壇.
静	静	静
茶田	外田	外田
草	草	草
香	香	香
開	開	料
-)-	-)	-)-
洞	洞	洞
剩	幽	承

p						
何	何	何				
用	用	用				
别	别	别				
尋	尋	尋				
方	方	方				
9	外	9-				
去	去	去				
27						
人	人	人				
間	間	間				
亦	亦	亦				
自	自	自				>
有	有	有				
丹	丹	丹				
立	丘	並				

少年行

作者

王維

新豐美酒斗十千, 咸陽游俠多少年。 相逢意氣為君飲, 繫馬高樓垂柳邊。

新	新	新		
豊	豊	豊		
美	美	美		
酒	酒	酒		
斗	斗	=		
+	+	+		
千	Ŧ	Ŧ		
咸	咸	咸		
陽	陽	陽		
将	游	游		-
侠	侠	侠		
3	37	37		
<i>-y</i> -	-)-	-)-		
车	车	车		

相	相	相
逢	逢	逢
意	意	
氣	氣	氣
為	為	為
君	君	
飲	飲	飲
繋	繋	繋
馬	馬	馬
髙	髙	髙
樓	樓	樓
垂	垂	垂
神	神	神
邊	邊	邊

贈劉景文

作者

蘇軾

荷盡已無擊雨蓋, 菊殘猶有傲霜枝。 一年好景君須記, 最是橙黃橘綠時。

荷	荷	祈			
垂並	主蓝	畫			
己	己	己			
無	盛	漁			
弊	擎	粪			
雨	雨	雨			
盖	兰	盖			
莉	荊	前			
残	殘	殘			
猶	猶	猶			
有	有	有			
傲	傲	傲			
霜	重相	霜			
枝	枝	枝			

_						
年	年	年				
好	好	好				
景	景	景				
君	君	程				
澒	澒	澒				
記	記	記				
汞	乖	汞				
是	是	是				
橙	橙	橙				
凿	黄	黄				
橘	橘	橘				
绿	緑	绿				
時	時	時				

竹枝詞

作者

劉禹錫

楊柳青青江水平, 聞郎江上踏歌聲。 東邊日出西邊雨, 道是無晴卻有晴。

)17) 17) [7		
楊	楊	楊		
神	神	护		
青	青	青		
青	青	青		
江	江	江		
水	水	水		
平	平	平		
聞	聞	眉		
郎	郎	郎		
江	江	江		
上	上	上		
踏	踏	踏		
歌	歌	歌		
聲	聲	聲		

声	東	声				
退	追	退				
E	E	1				
出	出	出				
西	西	西				
邊	邊	邊				- 1
雨	雨	雨				
道	道	道				
是	是	是				
無	点	点				
晴	晴	晴				
卻	卻	卻				
有	有	有				
晴	晴	晴				

馬上

作者

陸游

殘'	残.					
年	车					
流	流					
轉	轉					
かく	かく					
洋	洋					
根	根					
馬	馬					
上	上					
傷	傷					
春	春					
易	易					-
斷	對					
魂	规					
	年派轉似洋根 馬上傷春易新	残年流轉似洋根 馬上傷春易斷魂殘年流轉似洋根 馬上傷春易斷魂	年流轉似洋根馬上傷春易對等人一個人	年流轉似洋根 馬上傷春易斷	车流轉似洋根馬上傷春易對	年流轉似萍根馬上傷春易對

				7		
烘	烘	烘				
暖	暖	暖				
花	だと	花				
燕	点	点				
经	经	经				
日	E					3
なた	法心	法				
漲	漲	漲				
深	深	深				
水	水	水				1 de
過	過	過				ş -
去	去	去				
车	年	车				
痕	痕	痕				

迷	迷	迷				
行	行	行				
每	每	每				
問	問	图				
樵、	樵、	樵、				
夫	夫	夫				
路	路	路				
投	投	投				•
宿	宿	宿				
時	時	時				
敲	敲	敲				
竹	竹	竹				
寺	寺	寺				-
月月	門	月月				

		Angelod Control of				
1-	不	1-				
信	信	信				
太	太	太				
平	平	平				, .
元	元	元				
有	有	有				
象	象	象				
牛	4	4				
羊	羊	羊				
點	點	點				
默	默	點				
散	散	散				
煙	煙	迚				
村	村	村				-

臨安春雨初霽

作者

陸游

世	世	世			
味	味	味			
年	年	羊			
来	来	来			
薄	薄	導			
似	似人	なス			
妙	外	处			
誰	誰	誰			
令	令	令			
騎	騎	騎			
馬	馬	馬			
客	客	客			
京	京	京			
華	華	華			

-)-	-)-	-)-				
樓	樓	樓				
_		_				
夜	夜	夜				
聽	聽	聽				
春	春	春				
雨	雨	雨				
深	深	深				
巷	巷	卷				
明	明	明				
朝	朝	朝				
賣	声	賣				
杏	杏	杏				
花	花	花				

矮	矮	接	
紙	紙	紙	
斜	斜	斜	
行	行	行	
開	刚	解	
作	作	作	
草	草	草	
晴	晴	晴	
窓	忘	窓	,
戡	戯		
乳	乳	乳	
外田	知	外田	
分	分	3	7
茶	茶	茶	, 1

素	素	素				
衣	衣	衣				
莫	莫	英				
起	起	起				,
風	風	風				
塵	塵	塵				
歎	歎	歎				
猹	猶	猶				
及	及	及				
清	清	清				
明	明	明				
可	可	可				
到	到	到				
家	家	家				

和董傳留別

作者

蘇軾

粗	粗	粗
繒	網網	網
大	大	大
布	布	布
裹	裹	裹
生	生	生
涯	涯	涯
腹	腹	腹
有	有	有
詩	詩	詩
書	書	書
氣	氣	氣
自	自	自
華	華	華

厭	厭	厭				, "
伴	伴	伴				Z.
老	老	老				
儒	儒	儒				
京、	京、	京、				
瓠	瓠	瓠				
葉	葉	葉				
强	强	强				
隨	隨	隨				
舉	樂	樂				
子	子	子				
踏	踏	踏				
槐	槐	槐				
花	花	花				

本	走	士				,
裹	裹	裹				
空	定	空				
不	不	不				, "
辦	辦	辦				-
尋	尋	尋				
春	春	春				
馬	馬	馬				
眼	眼	眼				
亂	亂	誦し				
行	行	行				
看	看	看				
擇	擇	擇				
娇	娇	婿				
車	車	車				

					1	
得	得	得				
意	意	意				
猹	猶	植				
堪	堪、	堪				,
誇	誇	誇				
世	世	世				
俗	俗	俗				
彭	言之	弘				-
黄	黄	黄				
新	新	新				
濕、	湿、	湿、				
字	字	字				
如	如	如				
鴉	鴉	鵝				

題西林壁

作者

蘇軾

横看成嶺側成峰, 遠近高低各不同。 不識廬山真面目, 只緣身在此山中。

横	横	横
看	看	看
成	成	成
顏	顏	顏
側	側	側
成	成	成
奉	奉	峯
遠	遠	遠
近	近	近
髙	髙	髙
低	低	低
各	各	各
不	不	不
同	同	同

不	不	不	
識	識	識	
盧	儘	虚	
7	1	1	
真	真	真	
面	面	面	
目	E	E	
只	尺	只	
緣	緣	绿	
身	身	身	
在	在	在	
此	11-	J-1-	
7,	1	1	
中	中	中	

秋夕

作者

杜牧

銀燭秋光冷畫屏, 輕羅小扇撲流螢。 天階夜色涼如水, 坐看牽牛織女星。

		_			,	
銀	銀					
燭	燭					
秋	秋					
光	光					
冷	冷					
畫	畫					
屏	屏					
輊	率					
羅	羅					
-)-	-					
扇	扇					
撲	撲					
派	派					
坐	登					
	燭秋光冷畫屏 軽羅小扇撲流	銀燭秋光冷畫屏 軽羅小扇撲流登銀燭秋光冷畫屏 軽羅小扇撲流登	燭秋光冷畫屏 軽羅小扇撲流 一大冷畫屏 軽羅小扇撲流	烟秋光冷畫屏 軽羅小扇撲流	燭秋光冷畫屏 軽羅小扇撲流	烟秋光冷畫屏 軽羅小扇撲流

天	天	夭	
階	附	附	
夜	夜	夜	
色	色	色	
涼	涼	涼	
如	如	如	
水	水	水	
坐	坐	坐	
看	看	看	
牵	牵	奉	
4	4	4	
織	織	織	
女	女	女	
星	星	星	

夜歸鹿門山歌

作者

孟浩然

1	1	1			
寺	寺	寺			
鐘	鐘	鐘			
鳴	鳴	鳴			,
畫	畫	畫			
2	2	2			
昏	昏	昏			
漁、	漁、	漁、			
梁	梁	梁			
渡	渡	渡			
頭	頭	頭			
爭	爭	爭			
渡	渡	渡			
喧	喧	喧			

人	人					
随	随	随				
沙	<i>:</i> //-	:))-				
路	路	路				
尚	尚	偷				
江	江	江				
姑	姑	女古				
余	余	余				
亦	亦	前				
来	垂	来				1
舟	舟	舟				
歸	歸	歸				
鹿	鹿	鹿				
BE	BE	BE				

鹿	鹿	鹿			
	BE				
	月				
月谷	耳	月谷			*
開	開	開			
煙	煙	煙			
樹	樹	樹			
忽	勿、	忽			
到	到	到			
龐	龐	龐			
公	公	4			
棲	棲	棲			
隱	隱	隱			
庱	庱	震			

巌	厳	厳				
扉	扉	扉				
松	松	松				
徑	徑	往				
長	長	長				
麻	寐	踩				
泉	泉	京				
唯	唯	唯				
有	有	有				
幽	幽	幽				
人	人	人				
獨	獨	獨				
来	来	来				
去	去	去				

積雨輞川莊作

作者

王維

積	積	積
雨	雨	雨
空	江	江
林	林	林
煙	煙	煙
火	义	火
遅	遅	遅
蒸	茶	蒸
藜	恭	藜
炊	炊	炊
黍	黍	泰
飾	餉	食 向
東	東	東
蓝	蓝	

漢	漢	漢	
漠	漠	漠	
水	水	水	
田	田	田	
飛	飛	飛	
白	白	白	
爲	為	爲	
陰	陰	陰	
陰	陰	陰	
夏	夏	夏	
木	木	木	
囀	囀	轉	
黄	黄	黄	
鸝	鸛	灩鸟	

			 	 	-	
1	1	J.				
中	中	中				
習	洞	習				
靜	靜	靜				
觀	觀	觀				
朝	朝	朝				
槿	槿	槿				
松	松	松				
T	T	T				
清	清	清				9
齊	齊	齊				
折	折	扩				2 ,
露	旅路	旅路				
葵	葵	葵				

野	野	野	
老	老	老	
與	典	與	
人	人		
争	争	争	
席	席	帝	
罷、	罷	群	
海	海	海	
鷗	鷗	區島	
何	何	何	
事	事	事	
更	更	更	
相	相	相	
疑	疑		

錦瑟

作者

李商隱

錦	錦	錦
瑟	瑟	廷
燕	無	無
端	端	端
五	五	五
+	+	+
絃	絃	絃
_		
絃	絃	絃
_	_	
柱	柱	柱
思	思	思
華	華	举
年	年	年

莊	莊	莊				
生	生	生				
暁	暁	暁				
夢	夢	夢				
迷	迷	迷				
蝴	蚶	站月				
蝶	蝶	蝶		4		
望	望	望				
帝	帝	帝				
春	春	春				
رت '	15	13				
託	託	託				
杜	杜	社				
鵑	鹃	鵑				

滄	滄	浛	
海	海	海	
月	月	月	
明	明	印月	
珠	珠	珠	
有	有	有	
淚	淚	淚	
藍	蓝	蓝	
田	田	田	
日	E	日	
暖	暖	暖	
王、	王、	王、	
生	生	生	
煙	煙	煙	

此	叶	11-1	
情	情	情	
可	可	可	
待	待	待	
成	成	成	
追	追	追	
憶	憶	造	
1			
只	尺	尺	
是	是	是	
當	當	当	
時	時	時	-
己	己	2	
相	僧	置	
狱、	然	欽	

出塞

作者

王昌龄

秦時明月漢時關, 萬里長征人未還。 但使龍城飛將在, 不教胡馬渡陰山。

秦	秦	秦
時	時	時
明	明	明
月	月	月
漢	漢	漢
時	時	時
国	風	属
萬	萬	萬
里	里	里
長	長	長
征	征	征
人	人	人
未	未	未
還	還	還

但	但	但
使	使	使
龍	龍	声色
城	城	城
飛	飛	飛
将	将	将
在	在	在
不	不	不
教	教	教
胡	胡	胡
馬	馬	馬
渡	渡	渡
陰	陰	陰
1	1	1

早發白帝城

作者

李白

朝辭白帝彩雲間, 千里江陵一日還。 兩岸猿聲啼不住, 輕舟已過萬重山。

4.5	2-2	4-2	
朝	朝	朝	
辭	辭	辭	
白	自	自	
帝	帝	帝	
彩	彩	彩	
雲	雲	雲	
間	問	間	
千	千	Ŧ	
里	里	里	
江	江	江	
陵	陵	陵	
_	-		
目	E	E	
還	還	還	

兩	兩	兩				
岸	岸	岸				
猿	猿	猿				
献	於	於				
啼	帝	清				
不	不	不				, S. L. L.
住	住	住				
軽	軽	軽				
舟	舟	舟				
己	2	2				
過	過	過				
萬	萬	萬				
重	重	重				
7,	1	1				

惠崇春江晚景

作者

蘇軾

竹外桃花三兩枝, 春江水暖鴨先知。 蔞蒿滿地蘆芽短, 正是河豚欲上時。

				 -	
竹	竹	竹			
9	9	3-			
桃	桃	桃			
花	花	花			
=	-	=			5
兩	兩	兩			
枝	枝	枝			
春	春	春			
江	江	江			
水	水	水			
暖	暖	暖			
鴨	鴨	鴨			
先	先	先			
矢口	大口	美 12			

姜	姜	姜				
蒿	萬	萬				
滿	滿	满				
地	地	地				
蘆	蘆	蘆				
芽	并	并				
短	短短	短				
正	正	正				
是	是	是				
河	河	河				
豚	豚	豚				
欲	欲	欲				
エ	上	上				
時	時	時				

春夜洛城聞笛

作者

李白

誰家玉笛暗飛聲, 散入春風滿洛城。 此夜曲中聞折柳, 何人不起故園情。

_			 .,		-
誰	誰	誰			
家	家	家			
王、	王、	王、			
笛	苗	笛			
暗	暗	暗			
飛	飛	飛			
献	聲	蘇			
散	散	散			
入	\nearrow	入			
春	春	春			
風	風	風			
滿	滿	滿			
洛	洛	洛			
城	城	城			

P	_			_	 	
此	1-7	1-7				
夜	夜	夜				
曲	曲	曲				
中	中	中				
聞	聞	周				
折	折	折				
柳	种	种				
何	何	何				
人		1				w and a second
不	不	不				
起	起	起				
故	故	故				
園	園	園				
情	情	情				

楓橋夜泊

作者

張繼

月落烏啼霜滿天, 江楓漁火對愁眠。 姑蘇城外寒山寺, 夜半鐘聲到客船。

17	n	17			
月	月	月			
落	落	落			
烏	烏	烏			
啼	啼	啼			
霜	杰相	重相			
滿	滿	滿			
夭	天	夭			
江	江	江			
楓	楓	楓			
漁	漁	漁			
火	火	火			
對	對	對			
愁	愁	秋			
眠	眠	联			

_						
姑	姑	姑				
蘇	蘇	蘇				
滅	滅	城				
外	夕	外				
寒	寒	寒				ı.
1	بل	1				
寺	寺	寺				d
夜	夜	夜				
半	半	半				
鐘	鐘	鐘				
聲	蘇	聲				
到	到	到				
客	客	客				3
船	船	船				

無題之三

作者

李商隱

昨	旷	旷		
夜	夜	夜		
星	星	星		
辰	辰	辰		
昨	旷	时		,
夜	夜	夜		
風	風	風		4
畫	畫	畫		
樓	樓	楼		
西	西	西		
畔	畔	畔		
桂	桂	桂		
堂	堂	堂		
東	東	東		

				-		
身	身	身				
兵	爲	兵				20 J
綵	綵	綵				2.2
鳳	鳳	鳳				
雙	雙	雙				
飛	飛	飛				
題	理果	退				
· · · ·	10	13				
有	有	有				
靈	虚型	虚型				7 (1)
	犀	犀				
_	_					
默	默	默				
通	通	通				

隔	隔	隔	
座	座	座	
送	送	送	
鉤	鉤	銄	
春	春	春	
酒	酒	酒	
暖	暖	暖	
分	分	3-	
曺	曺	曺	
射	射	射	
覆	覆	覆	
蠟	蠟	蠟	
燈	燈	登	
紅	、长工	<u> </u>	

嗟	嗟	嗟				
余	余	余				
聽	聽	聽				
鼓	鼓	鼓				
應	應	應				
官	這	宦				
去	去	去				-
支	支	支				
馬	馬	馬				
崩	前	蘭				
臺	喜	臺				
顡	類	類				
斷	斷	畿行				
蓬	蓬	遂				

客至

作者

杜甫

舍	舍	舍			
南	南	南			
舍	舍	舍		•	
3E	16	3 E			
比目	片目	片百			
春	春	春			
水	水	水			
但	但	但			
見	見	見			
群	群	群			
鷗	鷗	鷗			
日	E	E			-
日	E	E			
来	来	来			

			 	 ,	 	
花	北	花				
径	径	径				
不	不	不				1 7
曾	首	当				
縁	绿	绿				
客	客	客				
掃	掃	掃				
谨	遊	遊				
月月	月月	月月				
今	今	今				
始	女台	女台				
為	為	為				
君	君	君				
開	開	開				3

盤	盤	盤	
飧	飧	飧	
市	市	市	
遠	速	速	
無	無	拱	
兼	兼	兼	
味	味	味	
樽	樽	樽	
酒	酒	酒	
家	家	家	
貧	貧	貧	
只	只	只	
舊	舊	舊	
酷	酷	画音	

肯	肯							
與	與							
鄰	鄰							
銷	銷							
相	相							
對	對							
飲	飲							
隔	隔							
離	離							
呼	呼							
耶	那							
畫	畫							
餘	餘							
杯	杯							
	與鄰翁相對飲 隔離呼取盡餘	肯與鄰翁相對飲 隔離呼承盡餘杯肯與鄰翁相對飲 隔離呼承盡餘杯	與鄰銷相對飲 隔離呼承盡餘	與鄰翁相對飲 隔離呼承盡餘	與鄰銷相對飲 隔離呼承盡餘	與鄰銷相對飲 隔離呼承盡餘	與鄰銷相對飲 隔離呼承盡餘	與鄰銷相對飲 隔離呼形盡餘

已亥雜詩

作者

龔自珍

浩蕩離愁白日斜, 吟鞭東指即天涯。 落紅不是無情物, 化作春泥更護花。

浩	浩	进	
湯	荡	荡	
離	離	維	
愁	秋	愁	
白	白	白 点	
目	E	E	
斜	斜	斜	
吟	吟	字	
鞭	鞭	鞭	
東	東	東	
指	指	指	
即	即	即	
天	大	天	
涯	涯	涯	

.).	·).	.).				
落	洛	洛				
紅	幺工	长工				
不	不	不				
是	是	是				
無	点	燕				
情	情	情				
物	物	均				
化	イヒ	七				
作	作	作				
春	春	春				
泥	泥	泥				
更	更	更				
護	護	護				
花	花	花				

送元二使安西

作者

王維

渭城朝雨浥輕塵, 客舍青青柳色新。 勸君更盡一杯酒, 西出陽關無故人。

渭	渭	渭
城	城	拔
朝	朝	朝
雨	雨	雨
浥	浥	浥.
輊	輊	車至
塵	塵	產
客	客	客
舍	舍	舍
青	青	青
青	青	青
柳	柳	神
色	色	色
新	新	新

			 	1			
勸	勸	勸					
君	君	君					
更	更	更				•	
畫	畫	畫					¥
_	_						
杯	杯	杯					
酒	酒	酒					
西	西	西					
出	出	出					3 3 3
陽	陽	陽					
闢	翼	解					
無	無	拱					
故	故	故					
人	人	人					

無門關

作者

慧開禪師

春有百花秋有月, 夏有涼風冬有雪; 若無閒事掛心頭, 便是人間好時節。

春	春	春
有	有	有
百	百	百
花	花	花
秋	秋	秋
有	有	有
月	月	月
夏	夏	夏
有	有	有
涼	涼	涼
風	風	風
冬	冬	冬
有	有	有
雪	雪	雪

若	若	若				
無	燕	典				
間	閒	開				
事	事	事				
掛	掛	掛				
15	13	13				
頭	頭	頭				
便	便	便				
是	是	是				
人	人	人				
間	間	眉				
好	好	好				
時	時	時				
節	節	節				

西塞山懷古

作者

劉禹錫

王	王	王			
濬	濬	濬			
樓	樓	褸			
船	船	船			
下	T	下			
益	益	益			
11	-)-]-]	-)-[-]			
金	金	金			
陵	陵	陵			
王	王	王			
氣	氣	氣			
黯	黯	黯			
然、	狱	然、			
收	收	收			

人	人		7
世	世	世	#
幾	幾		
囬	囬	面	est fi
傷	傷	傷	
往	往	往	7
事	事	事	
1	1	<u></u>	
形	形	开台	
依	依	依	
舊	舊	蓓	
枕	枕	枕	8 1
寒	寒	寒	
流	流	活	

			_					
今	今							
逢	逢							
回	回							2
海	海							, , ,
為	為							
家	家							
日	E							
故	故							
聖	型							
蕭	蕭							
遙	遙							
秋	秋							
	逢四海為家日故壘蕭蕭蘆荻	今逢四海為家日 故壘蕭蕭蘆荻秋今逢四海為家日 故壘蕭蕭蘆荻秋	逢四海為家日故壘蕭蕭蘆荻	逢四海為家日故壘蕭蕭蘆荻	逢四海為家日故壘蕭蕭蘆荻	逢四海為家日故壘蕭蕭蘆荻	逢四海為家日故壘蕭蕭蘆荻	逢四海為家日故壘蕭蕭蘆荻

望廬山瀑布

作者

李白

日照香爐生紫煙, 遙看瀑布掛前川。 飛流直下三千尺, 疑是銀河落九天。

日	E	H			
路、	田多	月多			
香	香	香			
爐	爐	爐			
生	生	生			
斌	斌	斌			
煙	煙	煙			
遥	遥	遥			
看	看	看			
瀑	瀑	瀑			
布	布	布			
掛	掛	掛			
前	前	前			
)1])]])]]			

飛	飛	飛				
派	派	派				
直	直	直				
下	下					
=	=					
干	Ŧ	Ŧ				
尺	尺	尺				
疑	凝	義				
是	是	是				
銀	銀	銀				
河	河	河				
落	落	落				
九	九	九				
天	天	天				

桃花谿

作者

張旭

隱隱飛橋隔野煙, 石磯西畔問漁船。 桃花盡日隨流水, 洞在清谿何處邊。

隱	隱	隱		
隐	隐	隐		
飛	飛	飛		
橋	橋	橋		
隔	隔	隔		
野	野	野		
煙	煙	煙		
石	12	石		
磯	磯	碳		
西	西	西		
畔	畔	畔		
問	周	問		
漁	漁	漁、		
船	船	船		

桃	桃	桃				
花	花	花				
盏	畫	盏				
日	E	EJ.				
随	随	随				
派	流	流				
水	水	水				
洞	洞	间				
在	在	在				
清	清	清				3
谿	谿	谿				
何	何	何				
庱	庱	庱				
邊	瓊	瓊				

獨不見

作者

沈佺期

			*	
盧	盧	盧		
家	家	家		
<i>Y</i>	·)·	<i>Y</i> ·		
婦	婦	婦		
鬱	掛影	性管		
金	金	金		
堂	堂	堂		
海	海	海		
燕	燕	燕		
雙	雙	雙		
棲	棲	棲		
玳	玳	玳		
瑁	瑁	瑁		
梁	梁	梁		

	遼	憶	戏	征	年	+	葉	木	催	砧	寒	月	九
	遼	憶	浅	心	年	+	葉	木	催	砧	寒	月	九
陽	遼	憶	浅	心	车	+	葉	木	催	砧	寒	月	九

白	白	白			
狼	狼	狼			2 1
河	河	河			194 294 20
16	16	JE			:
音	音	音			
書	書	書			
斷	斷	對			
丹	丹	升			
鳳	鳳	鳳			2 P
城	城	城			
南	南	南			
秋	秋	秋			
夜	夜	夜			
長	長	長			

誰	誰	誰
謂	謂	言胃
含	合	会
愁	秋	愁
獨	獨	獨
不	不	不
見	見	見
更	更	更
教	教	教
明	明	明
月	月	月
国	取	闰这
流	派	派
黄	黄	黄

烏衣巷

作者

劉禹錫

朱雀橋邊野草生, 烏衣巷口夕陽斜。 舊時王謝堂前燕, 飛入尋常百姓家。

未	未	未			
雀	雀	雀			
橋	橋	橋			
邊	邊	邊			
野	野	野			
草	草	草			
生	生	生			
烏	烏	烏			
衣	衣	衣			
巷	卷	卷			
17	17	17			
7	7	7			
陽	陽	陽			
斜	斜	斜			

舊	舊	舊				
時	時	時				
王	王	王				
謝	謝	謝				
堂	堂	堂				
前	前	前				
燕	燕	燕				
飛	飛	飛				
入	\rightarrow	\nearrow				
尋	寻	尋				
常	常	常				
百	百	百				
姓	姓	姓				
家	家	家				

黃鶴樓

作者

崔顥

背	背	当			
人	人				
2	2	己			
乘	乘	乘			
黄	黄	黄			
鶴	鶴	鶴			
去	去	去			
叶	11-4	11-4			
地	地	地			
空	注	定			
餘	餘	餘			
黄	黄	黄			
鶴	鶴	鶴			
樓	樓	樓			

12	12	12				ļo.
黄	黄	黄				
鶴	鶴	鶴				
_	_					
去	去	去				500
不	不	不				
復	復	復				
返	返	返			***	·
白	白	白				
雲	雲	雲				
千	干	1				
載	載	載				
定	江工	定				
悠	載空悠	悠				- 1 - 1 - 1 - 1 - 1 - 1 - 1 - 1 - 1 - 1
悠	悠	悠				

	_					
晴	晴	晴				
)1])1]					
麽	麽	麽				
應	應	應				
漢	漢	漢				
陽	陽	陽				
樹	樹	樹				
芳	芳	芳				
草	草	草				
姜	姜	姜				
萋	萋	萋				
鸚	鸚	鸚				
鵡	鵡	鵡				
341	341	3-1-1				

日	E	E				
暮	暮	暮				-
鄉	鄉	鄉				
灦	麗	麗				
何	何	何				
庱	廣	庱				
是	是	是				
煙	煙	煙				
波	波	波				
江	江	江				
上	上	1				
使	使	使				
人	人	人				
愁	秋	愁				

利洲南渡

作者

溫庭筠

澹然空水對斜環空水對斜環空水對斜環之,數差其馬馬斯特學與數差對其一一學之。數數數數其與其與其與其與其其其<

1				
澹	澹	浩		\$
然	狱	然		
空	空	空		
水	水	水) b
對	對	對		
斜	斜	斜		
暉	暉	暉		
曲	曲	曲		
島	島	島		
蒼	倉	倉		
茫	茫	芝		, i
接	接	接		
翠	翌平	翠平		
微	微	微		
曲島蒼茫接翠	曲島蒼茫接翠	曲島蒼茫接翠		

毅	鼗	鼗				
業	業	業				
3	3	;-).				
草	草	草		•		2
群	群	群				
鷗	鷗	鷗				
散	散	散				
萬	萬	萬				
項	項	項				
江	江	エ				
田	田	田				
_	_					
為	為	為				
飛	飛	飛				

一台	一台	之份				
誀	誰	日土				
解	解	解				
乗	乗	乗				
舟	舟	舟				
尋	尋	尋				
范	范	范				
蠡	蠡	蠡				
五	五	五				
湖	湖	湖				
煙	煙) 建				
水	水	水				
獨	獨	獨				
25	己	亡				
襟	機	襟				

春雨

作者

李商隱

				 -	
悵	悵	悵			
卧	图	图			
新	新	新			
春	春	春			
白	白	白			
袷	祫	袷			
衣	衣	衣			
白	自	自			
門	月月	月月			
寥	京	京			
洛	洛	落			
意	意	意			
多	37	37			
違	違	違			

紅工	共工	
樓	樓	
隔	隔	
雨	雨	
相	相.	2
望	望	
冷		7.0 Y
珠	珠	
汽泊	泊	Д 24 —
飄	票風	
燈	燈	
獨	獨	. 14
自	自	e e
歸		
	樓隔雨相望冷珠箔飄燈獨自	紅樓隔雨相望冷珠箔飄燈獨自歸

遠	遠	速	
路	路	路	
應	應	應	
悲	悲	計	
春	春	春	
腕	琬	琼	
晚	晚	晚	
殘	殘	殘	
宵	宵	首	
猶	猶	晳	
得	得	得	
夢	夢	娄	
依	依	依	
稀	稀	稀	

王、	王、	王、				
璫	璫	璫				
絾	絾	絾				
礼	礼	礼				
何	何	何				
申	由	由				
達	達	達				
		,				
萬	萬	萬				
里	里	里				
雲	雲	雲				
羅	羅	羅				
_	_	-				
雁	雁	雁				
飛	飛	飛				

送孟浩然之廣陵

作者

李白

故人西辭黃鶴樓, 煙花三月下揚州。 孤帆遠影碧山盡, 惟見長江天際流。

故	故	故			
人	人	人	~ .		
西	西	西			
辭	辭	辭			
黄	黄	黄			
鶴	鶴	鶴			
樓	樓	樓			
煙	煙	煙			
花	たと	花			
=					
月	月	F			
下	T	T			
楊	楊	楊			
7-1-1	-)-]-]	-)-[-]			

77	77	~/ ?				
-111	-111	狐				
帆	协风	协风				
遠	遠	遠				
影	影	影				
碧	趋石	趋				
山	1	1				
畫	主	盡				
惟	惟	惟				
見	見	見				
長	長	長				
江	江	江				
天	大	夫				
際	際	際				
流	派	派				

楷書

作品集

作品集

不治以静泊夫 接性成也無君 誠 世年學才以子 子 悲與淫頂明之 書 守時慢學志行 窮馳則也非静 諸 盧意不非寧以 苔 将與能學靜備 亮 復成勵無無身 何去精以以儉 及遂險廣致以 成路才遠養 枯則非夫德 落不志學非 多能無須澹

不	治	5 %	静	泊	夫
接	性	成	也	無	君
世	车	學	中	ンく	子
悲	與	淫	澒	眀	之
守	時	慢	學	き	行
窮	馳	則	也	1	静
儘	意	不	三	當	シス
将	與	能	學	靜	脩
復	歳	盛加	無	典	身
何	去	精	ンベ	シス	儉
及	遂	險	廣	致	ンス
	成	踩	中	速	養
	枯	則	=]=	夫	徳
	落	不	志	學	計
	3	能	热	澒	澹

不	治	ンス	静	泊	夫
接	性	成	也	燕	君
世	车	學	中	ンス	子
慧	崩	淫	澒	EF	2
宁	時	慢	,學	志	行
窮	馳	則	也		静
儘	意	不		学	シス
将	與	能	學	静	侨
復	歳	萬力	燕	拱	身
何	去	精	ソス	ンス	倫
及	遂	除	廣	致	ンス
	成	踩	中	速	養
	枯	具	計	夫	徳
	洛	不	志	學	司言
	3	能	热	頂	浩

1					
	,				

作品集

子牘以色靈山 2 云之調入斯不 西 何勞素簾是在 室 随形琴青陋髙 銘 之南閱談室有 有陽金笑惟仙 劉 諸経有吾則 禹 善無鴻德名 錫 盧絲儒馨水 西竹往苔不 蜀之来痕在 子亂無上深 雲耳白階有 平無丁緑龍 孔案可草則

子	牘	ンス	色	虚型	1
五	2	調	\nearrow	斯	不
何	勞	素	益	是	在
西	形	琴	青	西	髙
之	南	別	談	室	有
有	陽	金	笑	惟	仙
	諸	经	有	吾	則
	苔	無	鴻	徳	名
	盧	絲	儒	馨	水
	西	竹	往	古古	不
	蜀	之	来	痕	在
	子	黨し	典	上	深
	雲	耳	白	阳	有
	亭	典	丁	绿	龍
	孔	案	可	草	則

		子	牘	ンス	色	歪	1
		五	2	調	>	斯	不
		何	勞	素	藻	是	在
		西	形	琴	青	西	髙
		之	南	関	談	室	有
		有	陽	金	芸	惟	仙
			諸	经	有	吾	則
			善	燕	鴻	徳	名
			廬	絲	儒	馨	水
			西	竹	往	苔	不
			蜀	2	来	痕	在
			子	亂	典	1	深
			雲	耳	白	PIT	有
			亭	無	7	緑	龍
			孔	孝	可	草	則

			-	

作品集

雅以獨之塊夜過夫 3 懐空慙樂假遊客天 春 如花康事我良而地 夜 詩飛樂群以有浮者 宴 不羽幽季文以生萬 梴 成鶴賞俊章也若物 李 罰而未秀會況夢之 園 依醉已皆極陽為逆 序 金月髙為李春歡旅 谷不談恵之召祭光 李 酒有轉速芳我何陰 白 数佳清吾園以古者 作開人序煙人百 何瓊詠天景東代 伸笼歌倫大燭之

雅以獨之塊夜過夫 懷聖縣樂假遊客天 如花康事我良而地 詩飛樂群以有浮者 羽幽季文以生萬 成觞賞俊章也若 物 而未秀會況夢之 依醉己皆極陽為逆 金月萬為季春歡旅 谷不談惠之召祭光 酒有轉連芳我何陰 數佳清吾園以古者 作開人序煙人百 何瓊詠天景東代 伸笼歌倫大燭之

雅以獨之塊夜過夫 懷聖軟樂假遊客天 如花康事我良而地 詩飛樂群以有浮者 羽幽季文以生萬 成觞賞俊章也若 物 罰而未秀會況夢之 依醉已告極陽為逆 金月高為季春散旅 谷不談惠之召樂光 轉連芳我何陰 數佳清吾園以古者 作開人序煙人百 何瓊詠天景東 笼 歌 倫 大 燭 之 伸

				-
				2
				-

作品集

4 湖心亭看雪 張岱

崇禎五年十二月,余住西湖。大雪三日, 湖中人鳥聲俱絕。是日,更定矣,余拏 一小舟, 摊毳衣、爐火, 獨往湖心亭 看雪。霧凇流碣,天與雲、與山、與水, 上下一白。湖上影子,惟長堤一痕,湖 心亭一點,與余舟一茶,舟中人西三 粒而已。到亭上,有两人鋪氈對坐,一 童子燒酒,爐正沸。具余大喜,曰:湖 中馬得更有此人。拉余同飲。余強飲 三大白而别, 問其姓氏, 是金陵人客 此。及下船,舟子喃喃曰:莫說相公 痴,更有痴似相公者。

歸妹子田围将基胡不歸既自以心為形役美惆悵而獨悲 悟已注之不諫和来者之可追實建進其未遠覺今是而昨非 舟建文以輕踢風飄文而吹衣而江夫以前路恨晨老之意 微乃略衡字載次載奔僮僕歡迎推子候門三往就荒松 新循存携切入室有酒盈樽引壶鹤以自酌 眄庭柯以怡顔 倩南窓以青傲審客膝之易安園日诗以成趣门雖設而常 朔寺扶老以流越時矯首而遐觀 宝垂心以土岫鳥倦飛 而知還景野、以将入捶孤松而盤祖歸本来了請息交以 绝超世與我而相遺真驾言了香求悦親戚之情話樂琴 書以消憂農人告余以春及将有事乎西畴或命中車或掉 孤舟既窈窕以孝壑上崎堰而经立木比,以向荣泉涓,而 始流羡萬物之得時感吾主之行休己矣乎寓形字内复笑時 昌不委心任去面胡為追,欲何去高貴非丟願帝鄉不可期 懷良辰以孤往或植杖而耘耔登東皋以舒啸此清流而 赋詩即来化以歸盡樂夫天命復美疑

> 沟阔明歸去来号解 戊戌九月十三初試鲶鱼墨水 宣宏去

6 初至西湖記

後武林門而西,望保俶塔突九層崖中, 則己心飛湖上也。干刻入昭慶,茶畢, 即棹小舟入湖。山色如蛾,花光如颊, 温風如酒,波紋如綾,綠一舉頭,已不 費目酣神醉,此時欲下一語描寫不得. 大约如東阿王夢中初遇洛神時也。 余挡西湖始北, 時萬曆丁酉二月十四 日也。晚同子公渡净寺,夏阿賓蕉住 **僧房。取道由六橋、岳墳石径塘而歸。** 草草領略,未及偏賣。次早得陶石等 帖子,至十九日,石管兄弟同學佛人王 静虚至,湖山好友,一時凑集矣。

青太元中、武陵人、捕鱼香業、绿溪行、忘路之遠近、忽 逢極花林 美岩數百岁中安雜樹 芳草鲜美 落弄镇 纷 渔人甚異之 滇前行 欲窮其林 林畫水源 便得一 山.山南小口.杨佛若有光.便拴船.捉口入.初極狭. 接角人.復行數十步.豁此開朗.土地平遍屋金儼胜. 有良田美池、亲竹之属、阡陌交通 鶏犬相聞 其中往 来種作 男女衣著 老如外人 黄髮垂髫 正怡此自樂 見 渔人乃大鹫, 問所後来, 具态之, 便要還家, 設酒發雞 作食,村中間有此人,成末问訊,自己老世避春時亂. 率妻子邑人来此绝境,不復出馬,逐與外人間隔,問 今星何世,乃不知有漢,垂論魏晋,此人一一為具言所 聞 告數院 餘人各復近至其家 皆土酒食 傅數日 辭 去.此中人語云.不足态外人道也.既出.得其船.便扶 向路、震力誌之、及都下、該太守、說如此、太守即遣人 隨其往 尋向所誌 遠迷 不復得路 南陽倒子購 髙 高士也 聞之 放账規往 未果 專病终 後遂母問津者.

陶湖明·桃花海記 己亥三月十九 题

Lifestyle 56

暖心楷書 · 開始練習古詩詞

作者 | Pacino Chen(陳宣宏)

美術設計|許維玲

編輯 | 劉曉甄

行銷|邱郁凱

企畫統籌 | 李橘

總編輯|莫少閒

出版者 | 朱雀文化事業有限公司

地址 | 台北市基隆路二段 13-1 號 3 樓

電話 | 02-2345-3868

傳真 | 02-2345-3828

劃撥帳號 | 19234566 朱雀文化事業有限公司

e-mail | redbook@hibox.biz

網址 | http://redbook.com.tw

總經銷 | 大和書報圖書股份有限公司 (02)8990-2588

ISBN | 978-986-97710-3-0

初版四刷 | 2023.07

定價 | 280 元

出版登記 | 北市業字第 1403 號

全書圖文未經同意不得轉載和翻印

本書如有缺頁、破損、裝訂錯誤,請寄回本公司更換

About 買書

- ●朱雀文化圖書在北中南各書店及誠品、金石堂、何嘉仁等連鎖書店,以及博客來、讀冊、PC HOME 等網路書店均有販售,如欲購買本公司圖書,建議你直接詢問書店店員,或上網採購。如果書店已售完,請電洽本公司。
- ●● 至朱雀文化網站購書(http://redbook.com.tw),可享 85 折起優惠。
- ●●●至郵局劃撥(戶名:朱雀文化事業有限公司,帳號 19234566),掛號寄書不加郵資,4本以下無折扣, $5\sim9$ 本95折,10本以上9折優惠。

國家圖書館出版品預行編目

暖心楷書·開始練習古詩詞 Pacino Chen(陳宣宏) 著;一初版一 臺北市:朱雀文化,2019.07 面;公分——(Lifestyle;56) ISBN 978-986-97710-3-0(平裝) 1.習字範本 2.楷書

943.97

108010184

用紙 日本進口手帳用巴川紙 (Tomoe River) 基重68gsm、白色 朱雀2-2號筆記本 96pages、17×12.5cm